慶祝西泠印社建社一百二十年

一衣帶水

二八樓篆刻與師友印存

今村光甫　編著

西泠印社
出版社

一衣带水印谱

沈鹏题

蘭芳玉潔

木村光甫同学雅屬

汪吉涛年九十

賀吳錢唐三十年書印刷畫

呈能木從朱日中多我誼師

及素集傳佳話

先甫弟自扶桑來華遊學及三匝忽、三
十餘載共其學藝精進尤善鐵筆今
將自延印蜕及諸師友心品泗成一帙泉記曰
中交誼之情誠為佳事也屬題小詩即正
癸卯秋月鐵唐褚遂六於西湖古鐵齋

目錄

今村光甫篆刻

二八樓師友印存

川合東皋

藏舟于壑

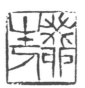

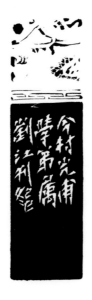

劉江　癸卯生人

劉江　光甫

韓天衡　西泠印社中人

韓天衡

二八廔

川谷東皋先生屬即芝
止齋壬午立秋六衛刻石
以變尚一印似不
侔然三日至后又記

壬午白露遠令尉光甫先生
桃陵東皋印祥馬遂刻此石
黄縣賀茗苕亙亙天衡并記

韓天衡　東丘印社

韓天衡

光父

韓天衡

山林之兔

癸未金秋西泠印社建社百年
光前光裕載譽入社人生一快事
也同道同社共勉共榮進德修
期不僅以印人終焉 甲申秋於西泠

余正

西泠印社中人

辛巳春暮為
光甫道兄作庚
藏印 余正并記

余正

光甫珍藏

今村社長屬刊
壬午嘉平月
余正松兩冷

余正　東丘印社

余正

癸卯歲九月十九日生

光甫社兄
生辰之卯
丙戌八月
余正作夔

余正　　癸卯歲九月十九日生

余正

二八廔藏書

余正

山林之兔

朱復戡　春緑之璽（中島春緑藏）

朱復戡

知遠室（中島春緑藏）

中島蔵書正申

朱想

朱復戡　　中島春緑章（中島春緑藏）

朱復戡

白龍堂（中島春緑藏）

馬土達　勢州今村光甫

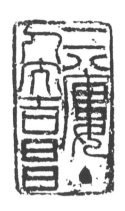

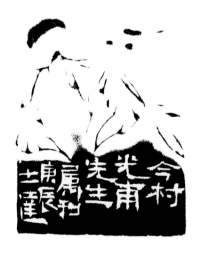

馬士達

二八廔主人大吉昌

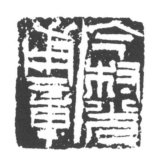

馬士達　　今村光甫章

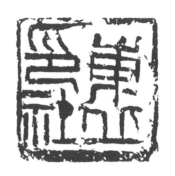

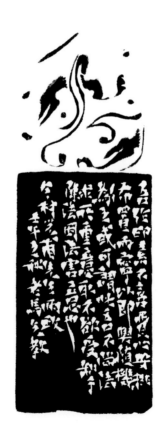

馬士達　　東丘印社

馬
士
達

今村私印

馬士達

光甫

馬士達

二八廔

馬士達　葡萄印室主人

馬士達

今村光甫之印

馬士達　心想事成

尾崎蒼石　　君子安貧

尾崎蒼石

　壽康

陳茗屋

光

童衍方　　二八樓

童衍方

葡萄印室

劉一聞　今村光甫

劉一聞　今村光甫章

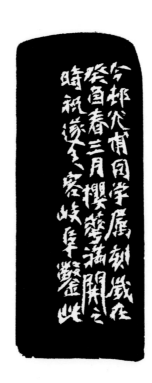

祝遂之

　伊勢今村光甫章

祝遂之　光甫

祝遂之

隨處樂

祝遂之　伊勢人

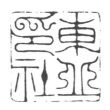

祝遂之　東丘印社

祝遂之

一日之迹（瓷印）

祝遂之　　大道無門（陶印）

沃興華　今村

真鍋井蛙

光甫（木印）

真鍋井蛙　今押（瓷印）

真鍋井蛙

兔（肖形陶印）

封（陶印）

陳振濂　　今村私印

陳振濂

光甫

大正道光
中印兄甫

陳大中　二八樓

陳大中　東丘印社

陳大中　今村之印

陳大中　光甫大吉

鄒濤

夕陽依舊

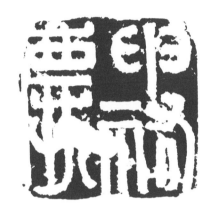

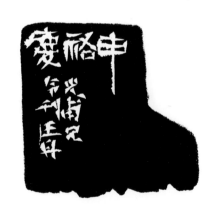

王丹

申祐慶

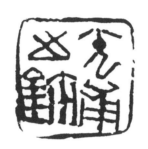

王丹

光甫之璽（瓷印）

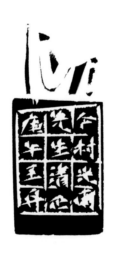

王
丹

今村光甫

———

王丹

今村光甫之印

一

王丹

光甫之璽

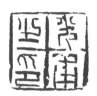

王丹

光甫之印

王丹

光甫長生日利印

王
丹

今村光甫之印

王丹

申祐慶

徐慶華

今村私印・光甫之印

徐慶華

今村之印

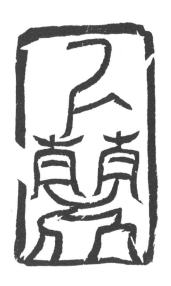

徐慶華

弘麗

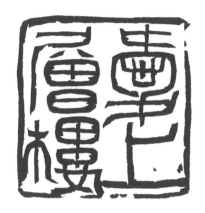

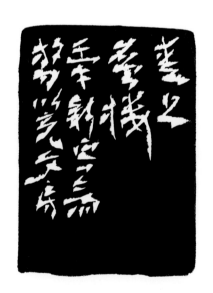

徐慶華　　愛上層樓

林爾

別出新意

林爾　光父

和田大卿　　光甫

今村先生正剣
白砥

白
砥

今村私印

白砥

光甫大利

今邨先生方家大雅教正
魯大東
癸卯七月敬刊

魯大東　　今村光甫

今村紫紅先生寫此庚子初觀

沈
颺

今村光甫

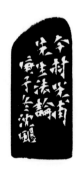

今村紫甫
先生法論
寅子冬深瀾

沈颺

今村光甫

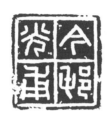

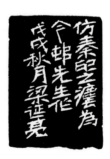

梁延亮　　今村光甫

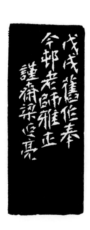

戊戌舊作奉
今邨老師雅正
謹齋梁應真

梁延亮

平安

擬戰國玉鉥爐雲
刻奉今邨老師
雅教
壬寅矢抄
梁空其

梁延亮　光甫信璽

今村光甫篆刻

今村光甫之章

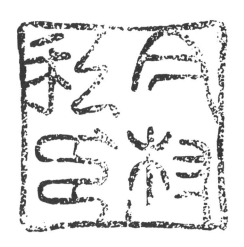

今村私印

今村光甫

上
下
和

静
觀

上善若水

平安

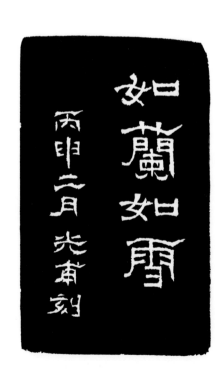

如蘭如雪

西大寺印

仁者壽

如意

人長壽

氣象萬千

青松白雲處

人長壽

在水一方

庚子八月光甫刻石於杭州

南無佛

停雲

養耳

日有憙

延年益壽

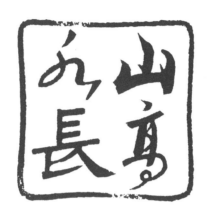

山高水長

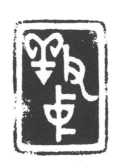

養
中

長生

雲

西泠中人

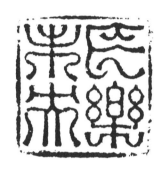

長樂未央

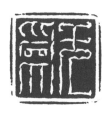

無爲

慎
獨

庭前柏樹子

南無阿彌陀佛

西泠中人

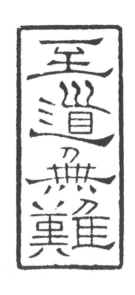

至道無難

慶雲

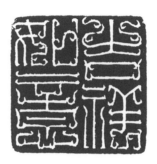

吉祥如意

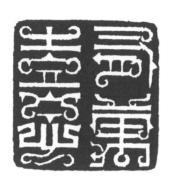

有萬憙

劉江

謹齋

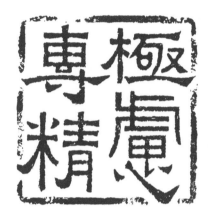

極慮專精

人生如寄

作者簡介

今村光甫，一九六三年（癸卯）生于日本三重縣伊勢市，西泠印社社員。畢業于日本大學文理學部中國文學科，留學于上海華東師範大學中文系、浙江美術學院（今中國美術學院）國畫系，回國後再修學于佛教大學文學部博物館學系、愛知大學大學院中國研究科。一九九〇年參加由西泠印社主辦的「全國印社篆刻聯展」；一九九八年參加「西泠印社首屆國際篆刻書法作品大展」，獲得優秀獎，論文入選《西泠印社國際印學研討會論文集》；二〇〇二年參加「西泠印社第三屆國際篆刻書法作品大展」，獲得西泠印社獎。二〇〇三年將新關欽哉《東西印章史》翻譯爲中文版，二〇一五年將余正《浙派篆刻賞析》翻譯爲日文版。

後記

余自幼時跟隨川合東皋先生習書，如今已過了半個世紀，我也到了花甲之年。我與中國師友緣分頗深，一九八七年在上海華東師範大學留學時，有幸師從韓天衡先生、劉一聞先生、沃興華先生。一九八九年進入浙江美術學院以後，又結識了劉江先生、祝遂之先生、陳振濂先生，以及陳大中兄、徐慶華兄、白砥兄、王丹兄等眾多友人。承蒙上蒼垂青，得以伏閣受讀。此外，能够在南京、蘇州、青島、重慶、嘉興等地游歷二十多年，也讓我感念不已。其間先後在杭州結交余正先生及陳墨兄、桑建華兄，在上海幸遇童衍方先生、唐存才兄。已故的南京馬士達先生也對我厚愛有加。近年年輕的高水平篆刻者層出不窮，期待今後有更優秀的作品問世。值此歡慶西泠印社建社一百二十年之際，惶恐將一直關愛我的師友的作品及本人拙作編次成此《一衣帶水——二八樓篆刻與師友印存》付梓，以志慶賀。

二〇二三年秋記于京都　今村光甫

圖書在版編目（ＣＩＰ）數據

一衣帶水：二八樓篆刻與師友印存 ／（日）今村光
甫編著． -- 杭州：西泠印社出版社，2023.12
　ISBN 978-7-5508-4362-2

　Ⅰ．①一… Ⅱ．①今… Ⅲ．①漢字－印譜－日本－現
代 Ⅳ．① J292.47

中國國家版本館 CIP 數據核字（2023）第 241160 號

一衣帶水　二八樓篆刻與師友印存

今村光甫　編著

責任編輯　張月好　陳沐恩
責任出版　馮斌強
責任校對　吳樂文
特約編輯　謹齋（梁延亮）
篆刻鈐拓　謹齋（梁延亮）
裝幀設計　戎選伊
出版發行　西泠印社出版社
　　　　　（杭州市西湖文化廣場三十二號五樓　郵政編碼　三一〇〇一四）
經　　銷　全國新華書店
製　　版　杭州集美文化藝術有限公司
印　　刷　浙江海虹彩色印務有限公司
開　　本　七八七毫米乘一〇九二毫米　十六開
字　　數　一一〇千
印　　張　十五點二五
印　　數　〇〇〇一—一〇〇〇
書　　號　ISBN 978-7-5508-4362-2
版　　次　二〇二三年十二月第一版　第一次印刷
定　　價　壹佰玖拾捌圓